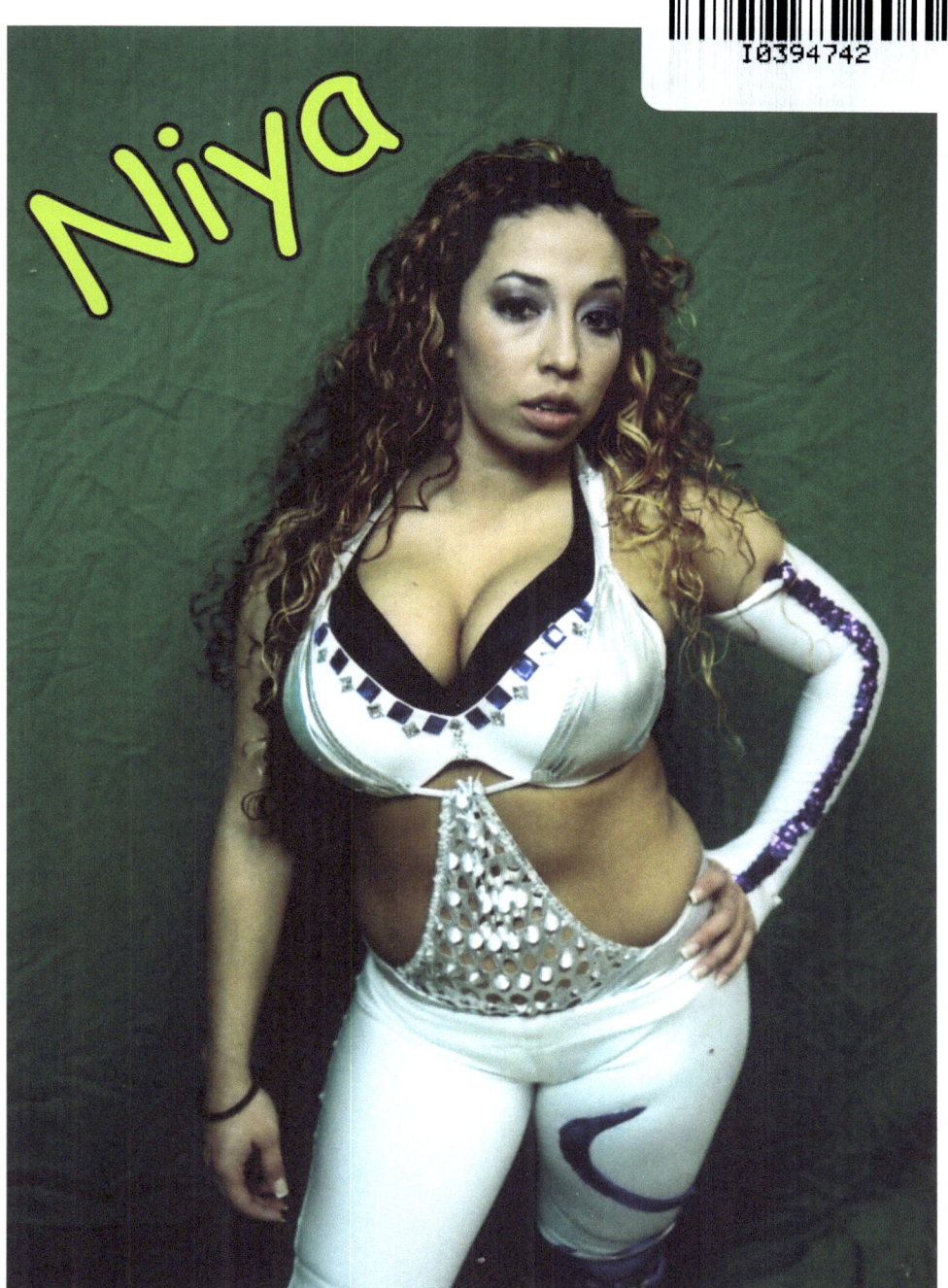

Niya

Ring Name: Niya
Height: 5' 3" (160cm)
Weight: 132lbs (60kg)
Debut: 2009

From: Bethlehem, PA USA
Finishing Moves:
Moonsault
Tequila Sunrise

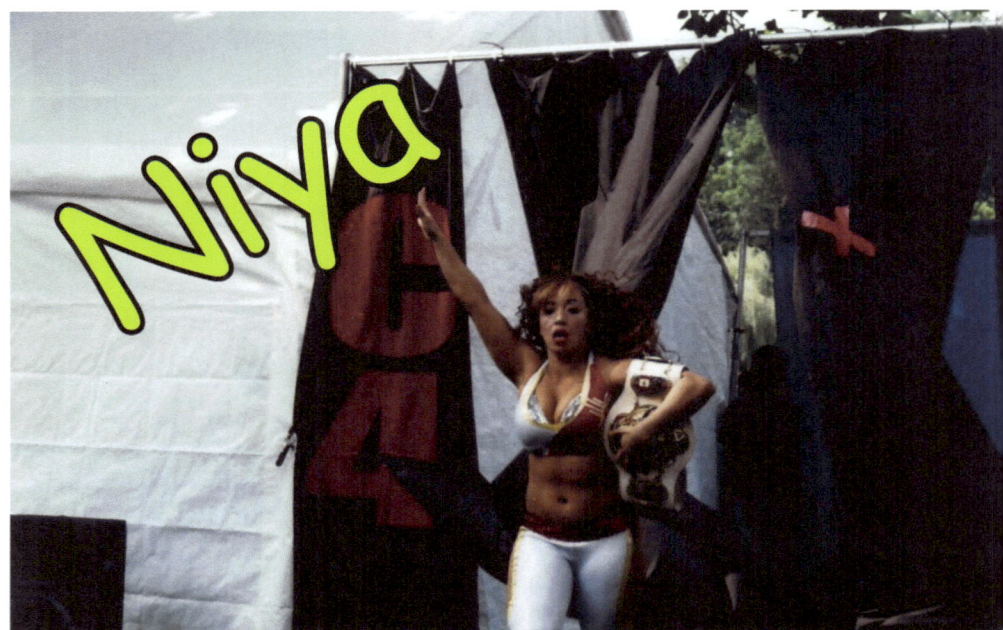

Niya

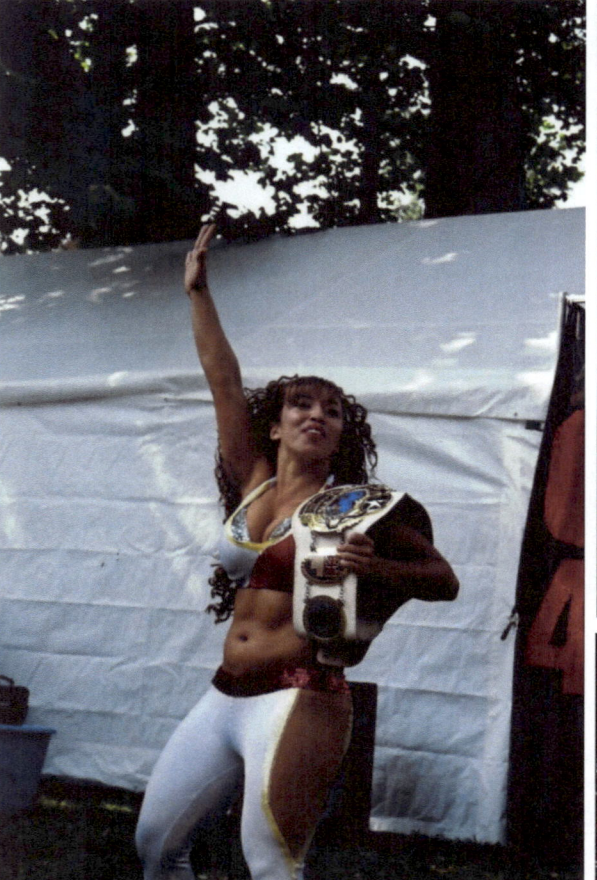

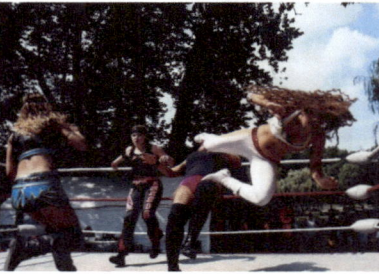

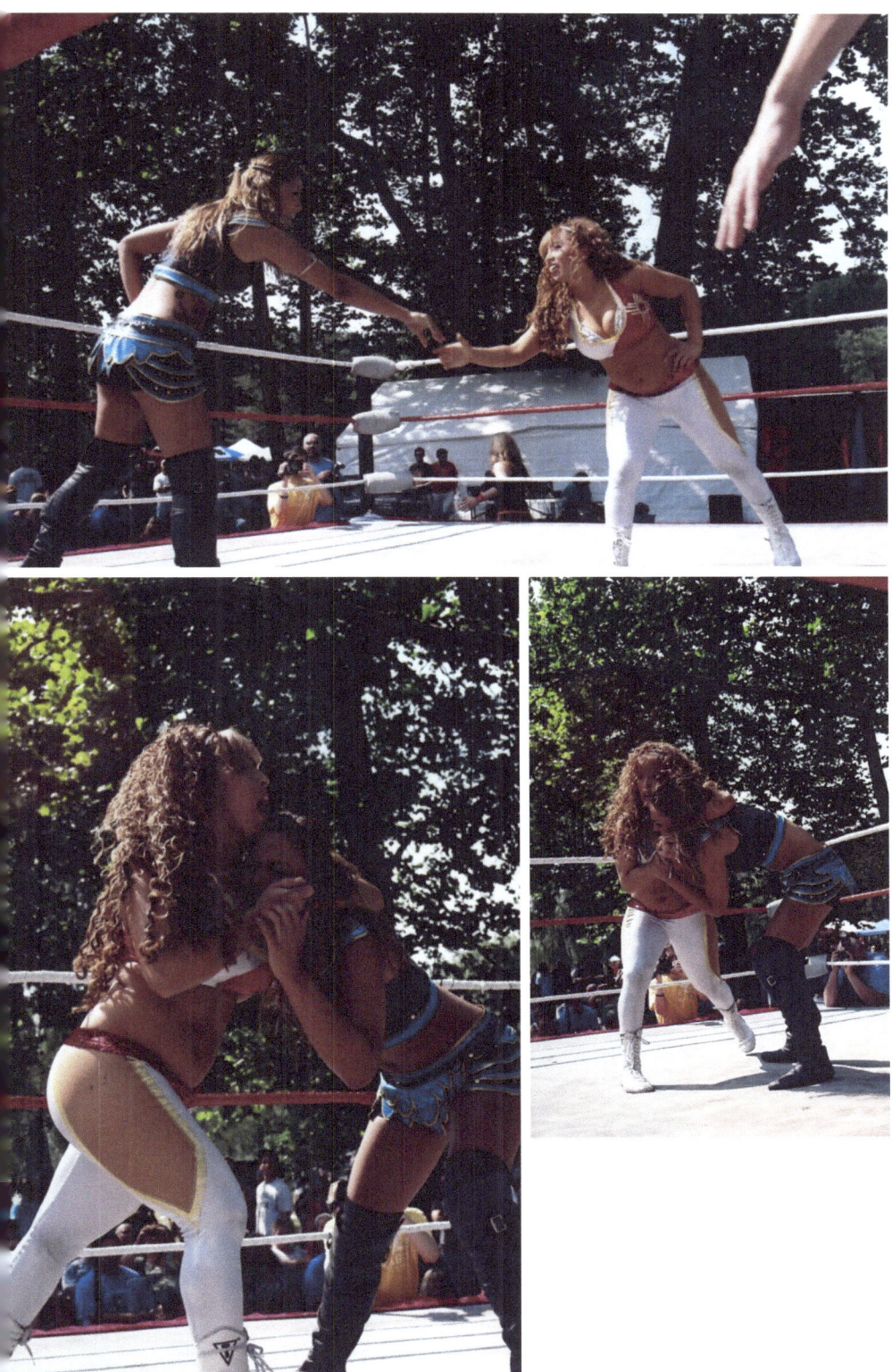

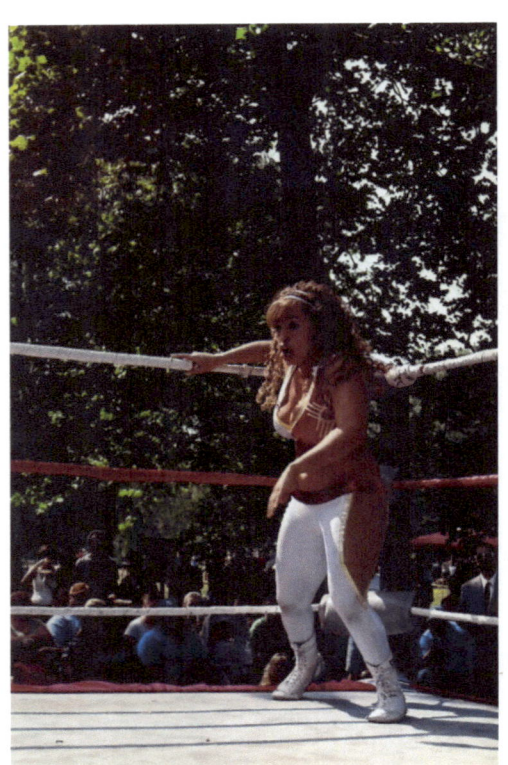
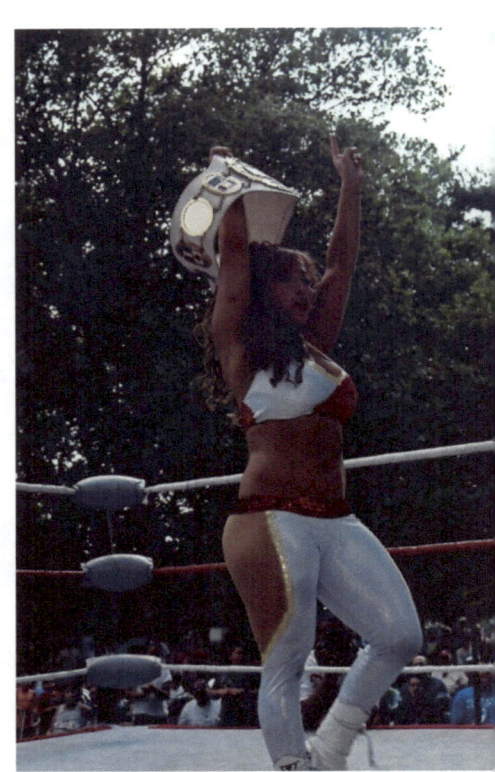

KIMBERLY VS NIYA (WXW C4)

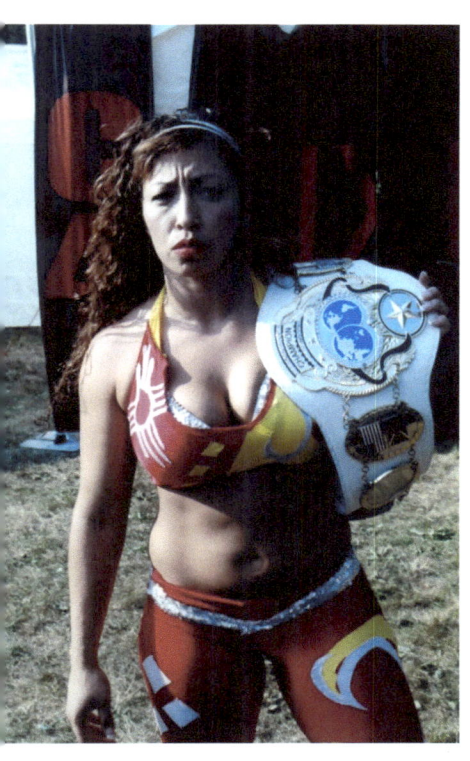
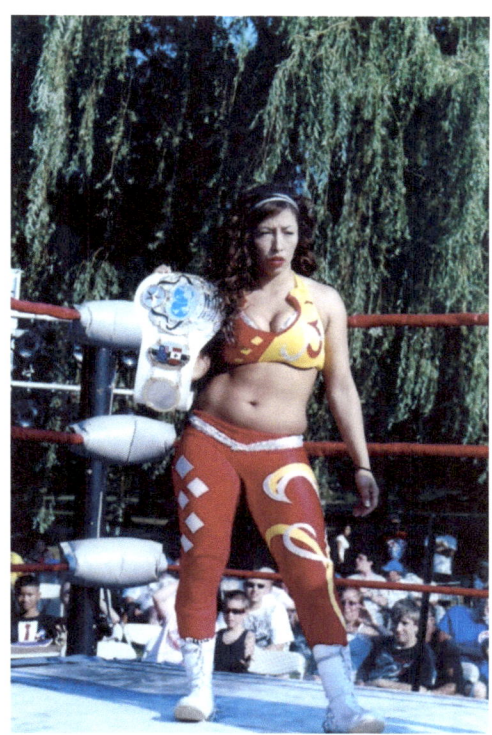
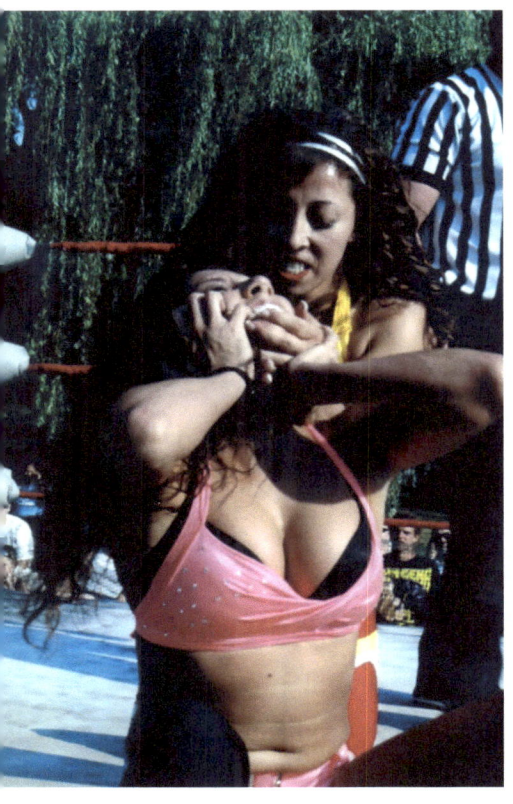
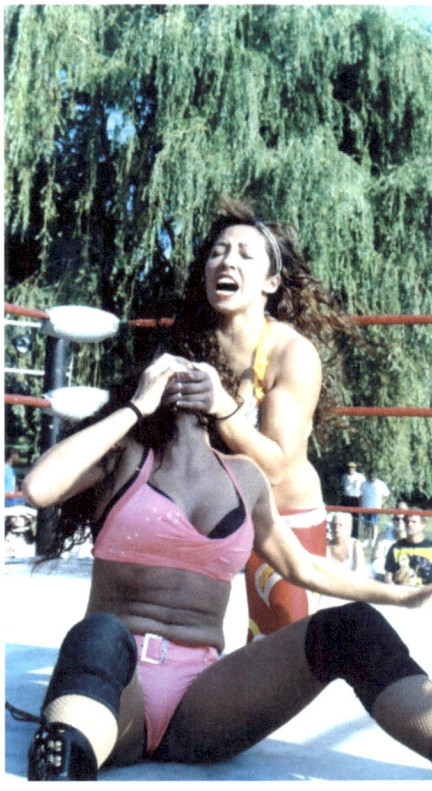

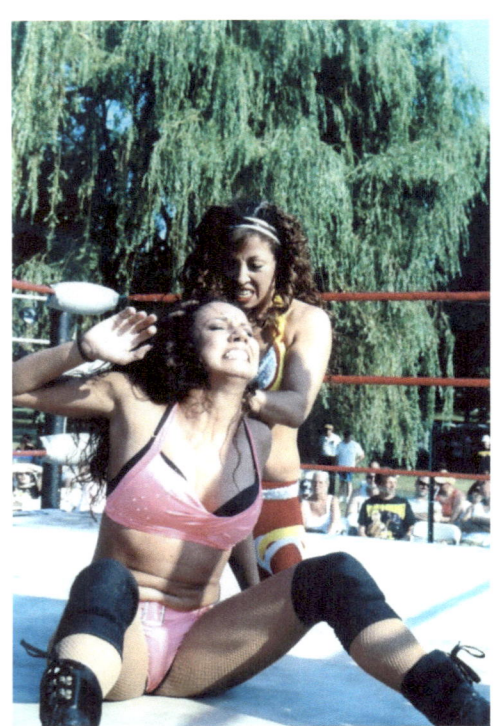
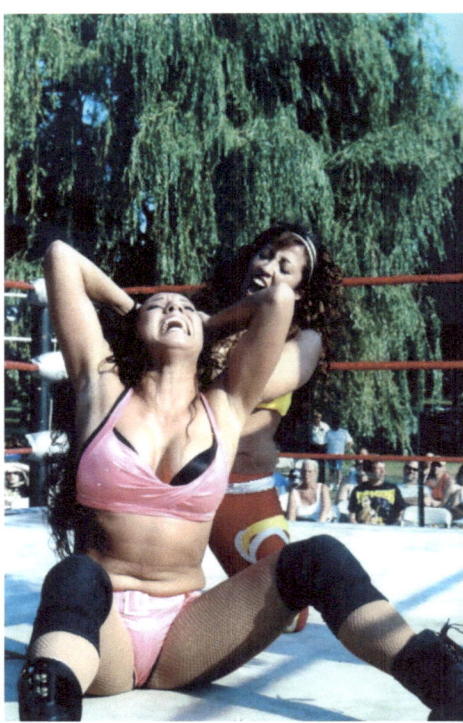

KIMBERLY VS NIYA (WXW C4)

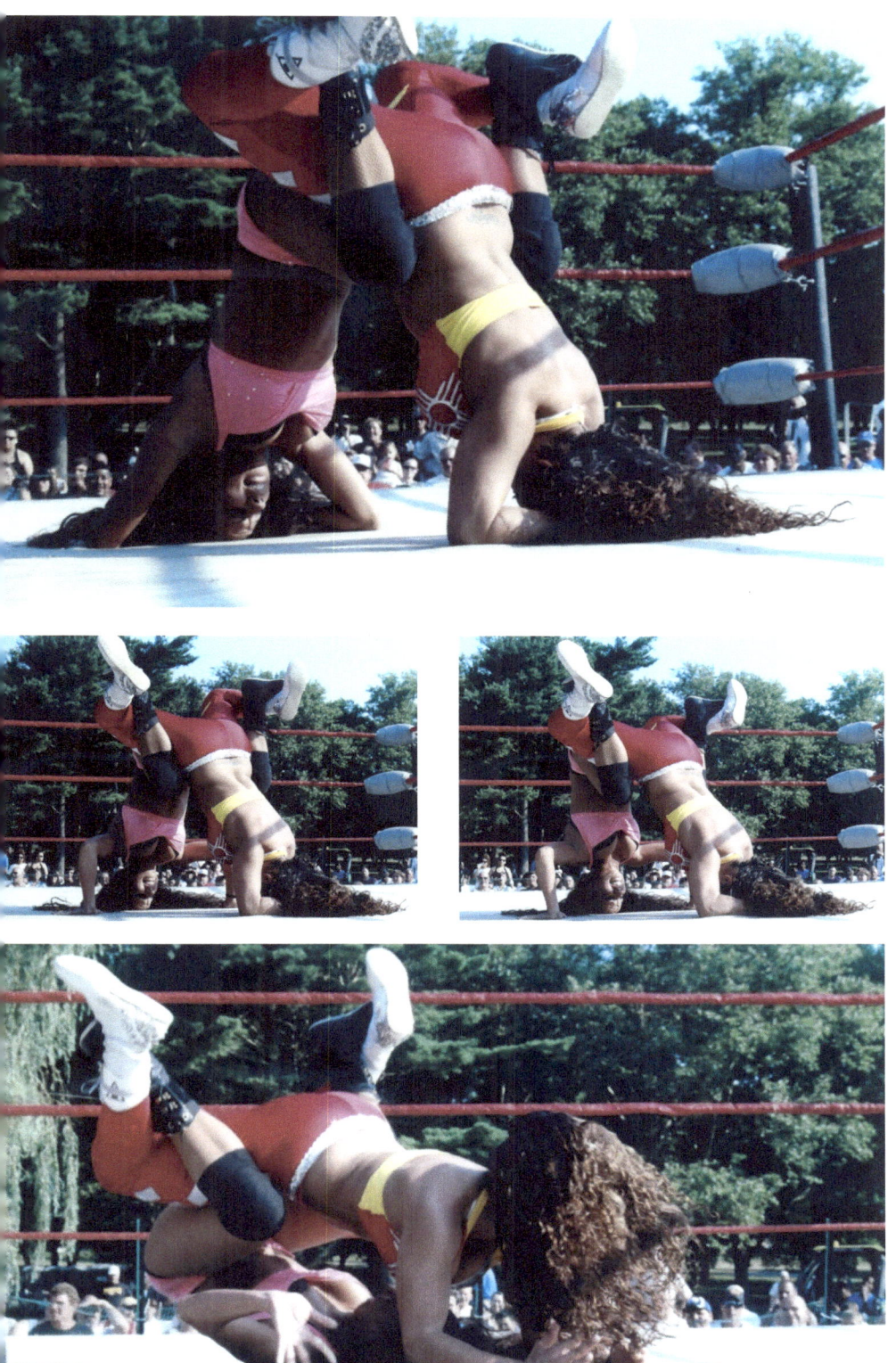

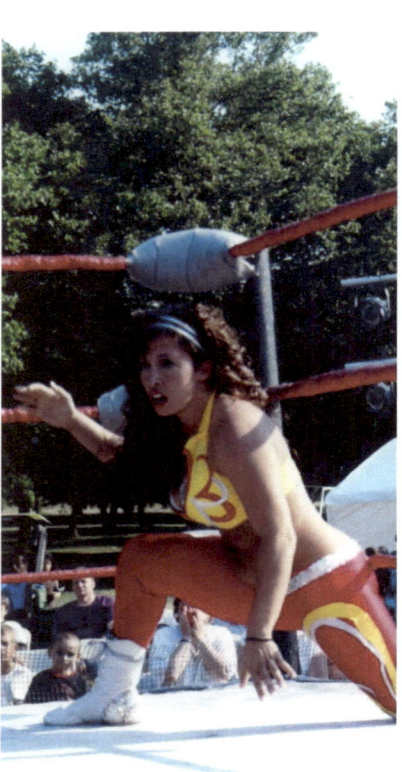
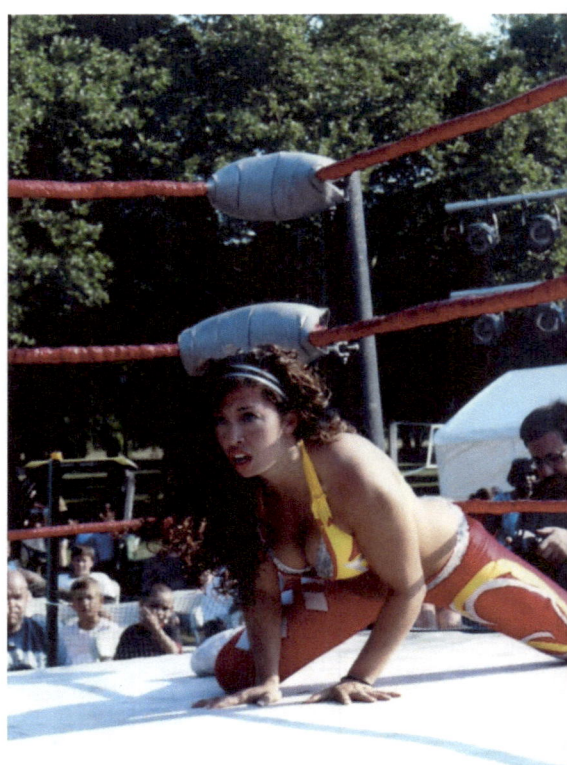

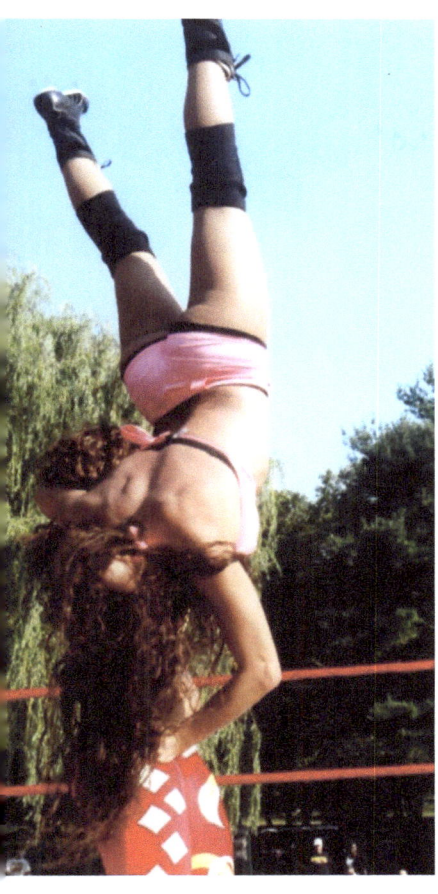
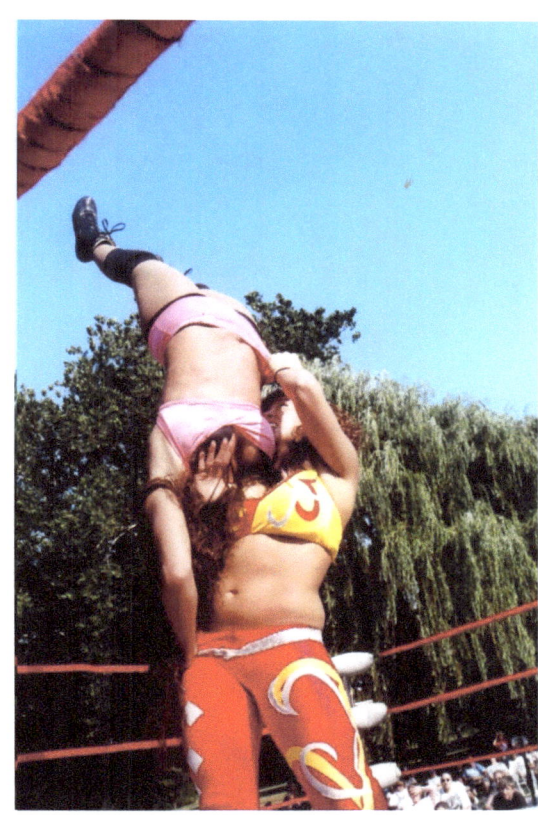
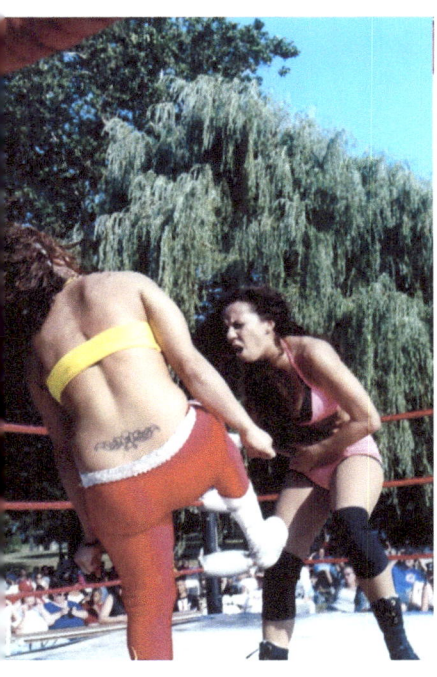
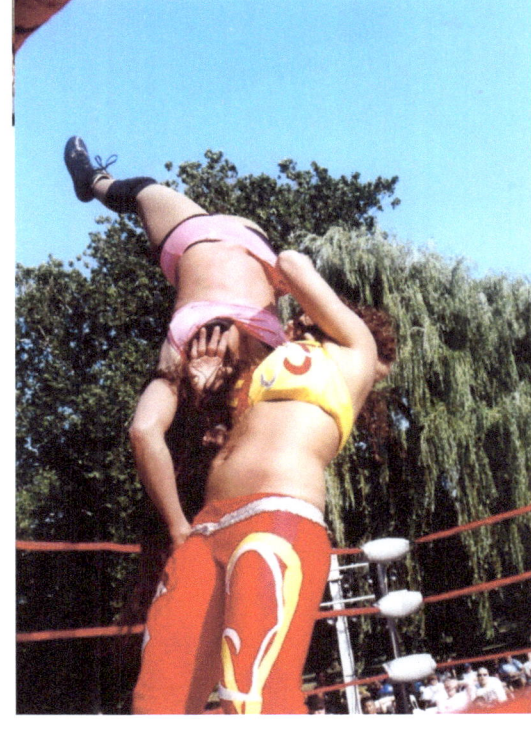

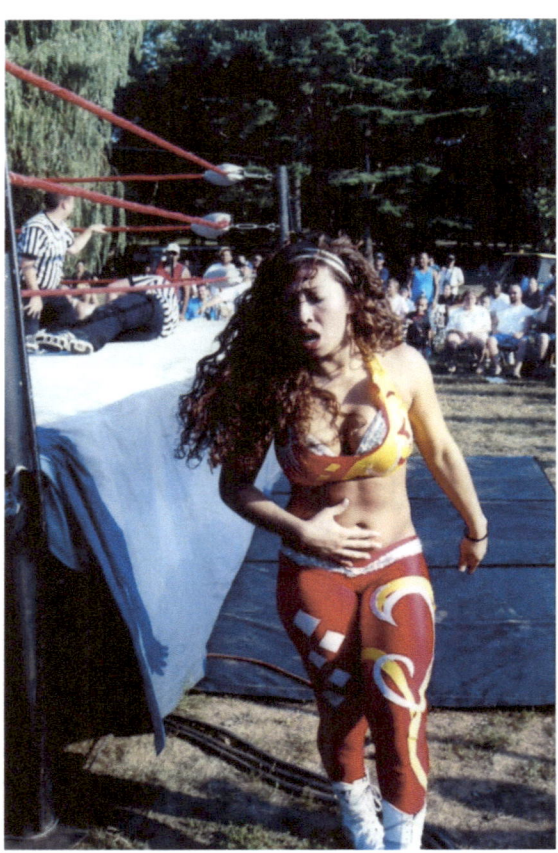
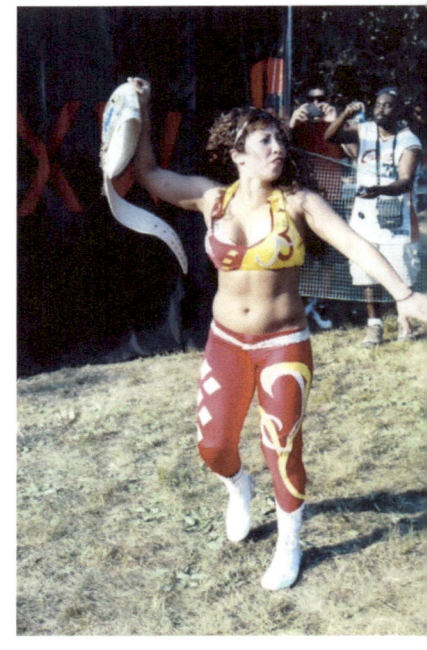

PHOTOGRAPHER
ERIC SHAFFER

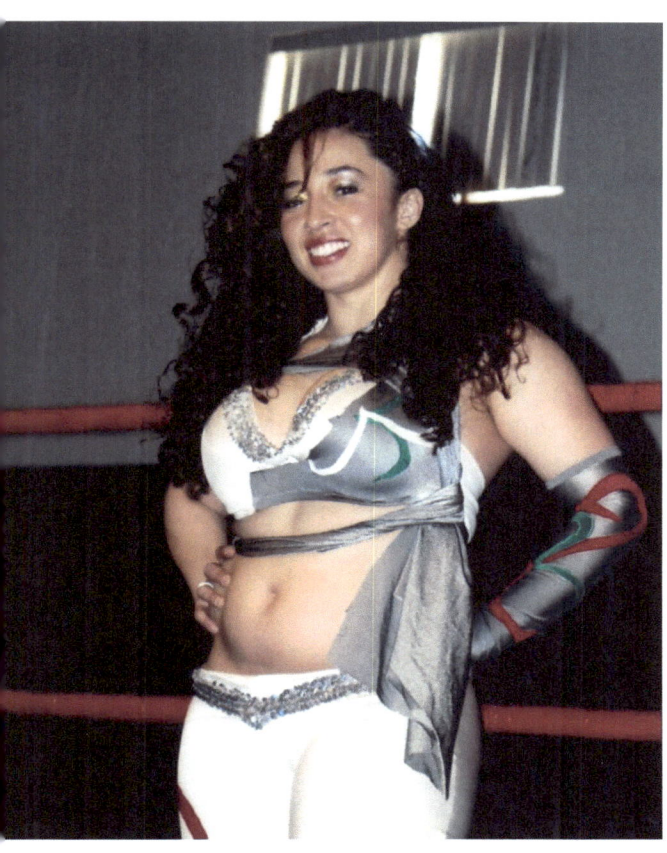

MIRANDA BANKS VS RENEE MICHELLE VS NIYA

(WXW C4)

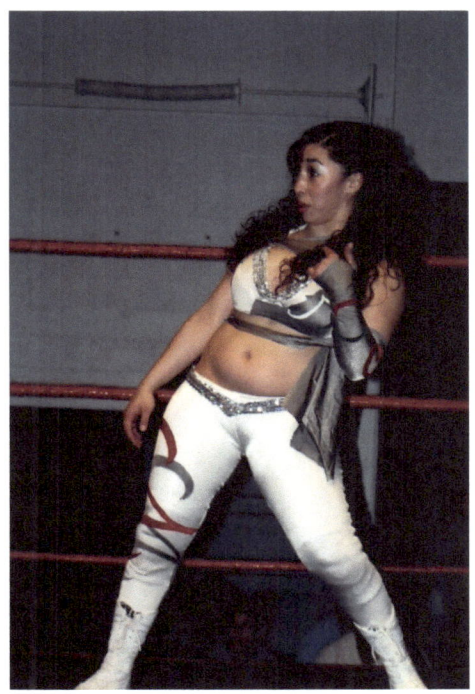

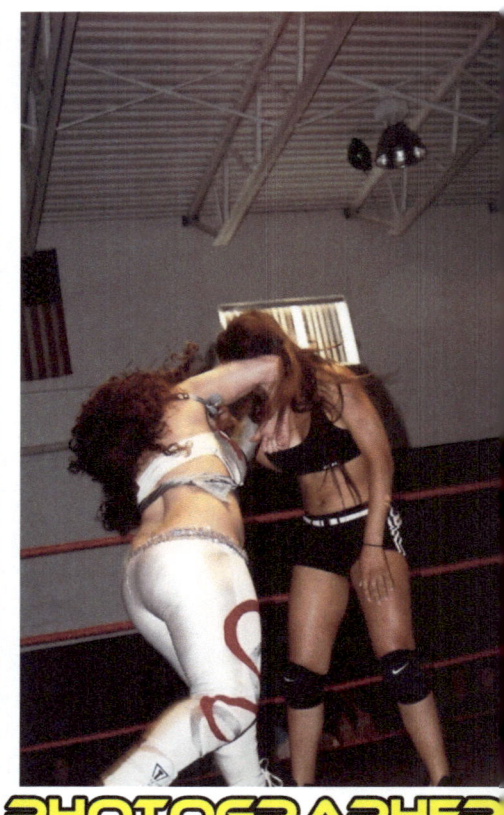
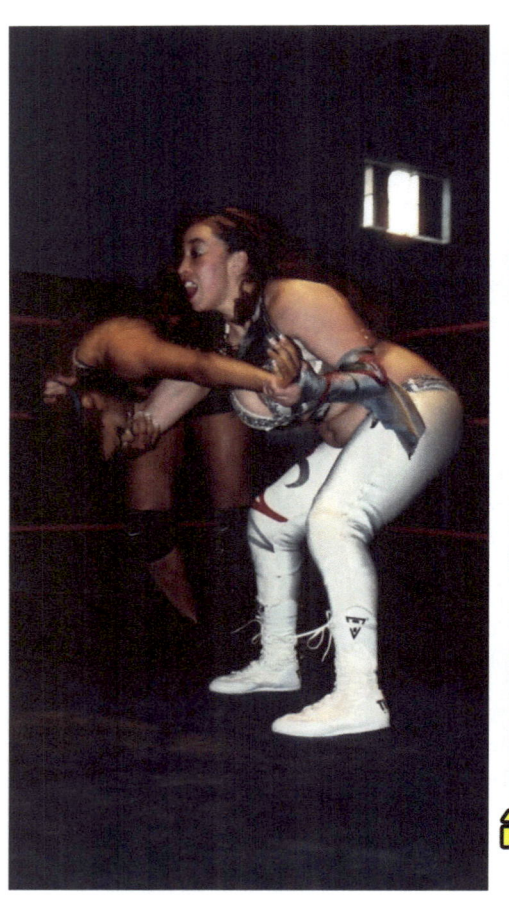

PHOTOGRAPHER ERIC SHAFFER

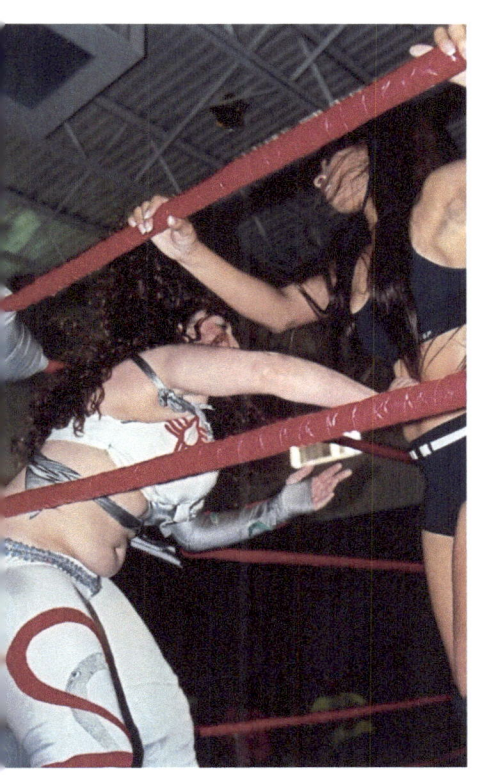
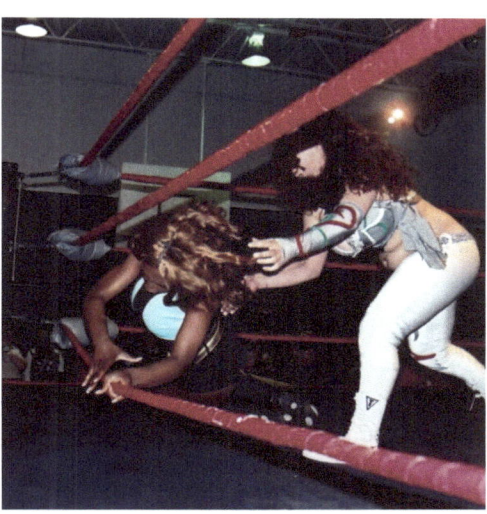
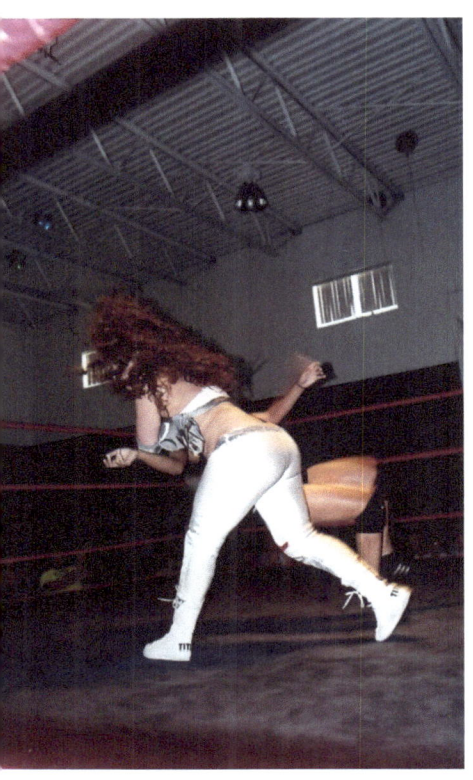
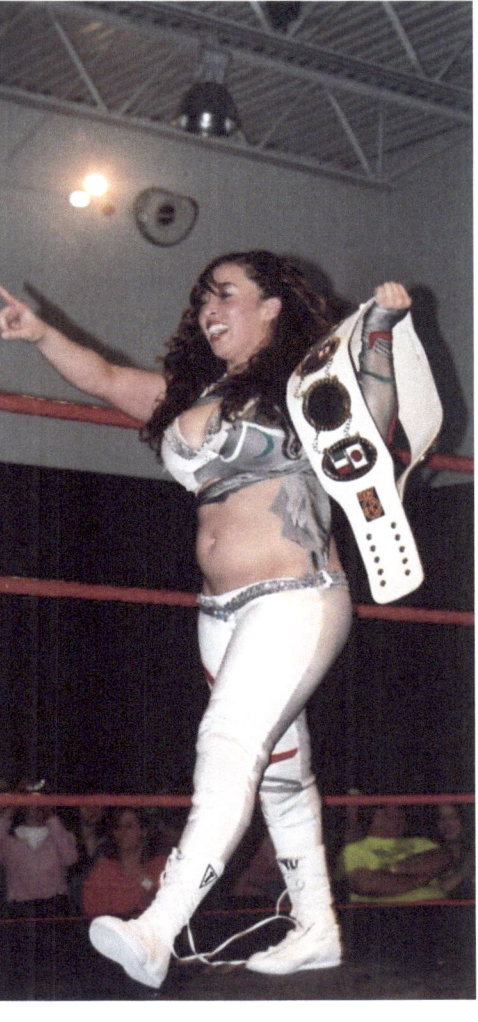

PHOTOSHOOT
PHOTOGRAPHER: ERIC SHAFFER

RingShotz #2 Niya

PHOTOSHOOT
PHOTOGRAPHER: ERIC SHAFFER

PHOTOSHOOT
PHOTOGRAPHER: ERIC SHAFFER

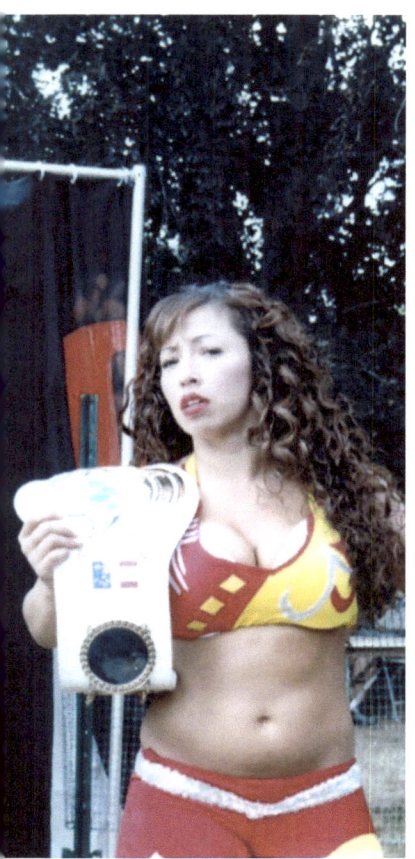
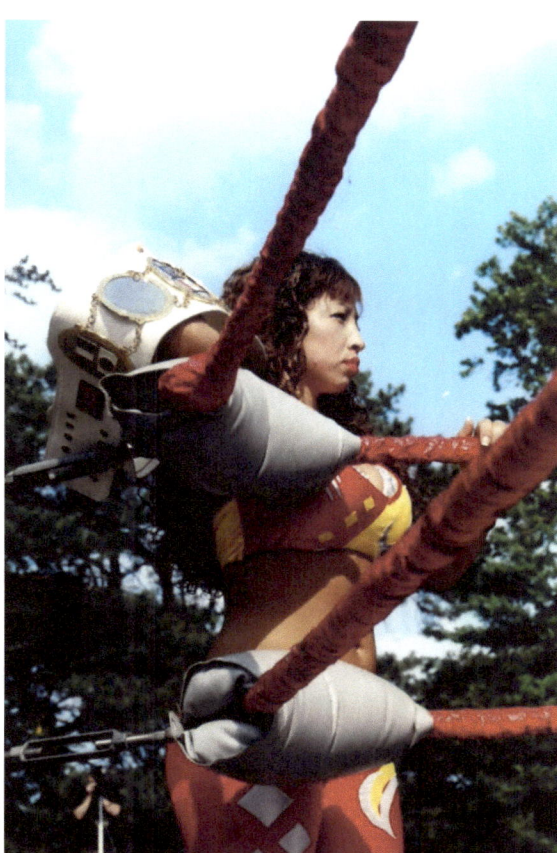

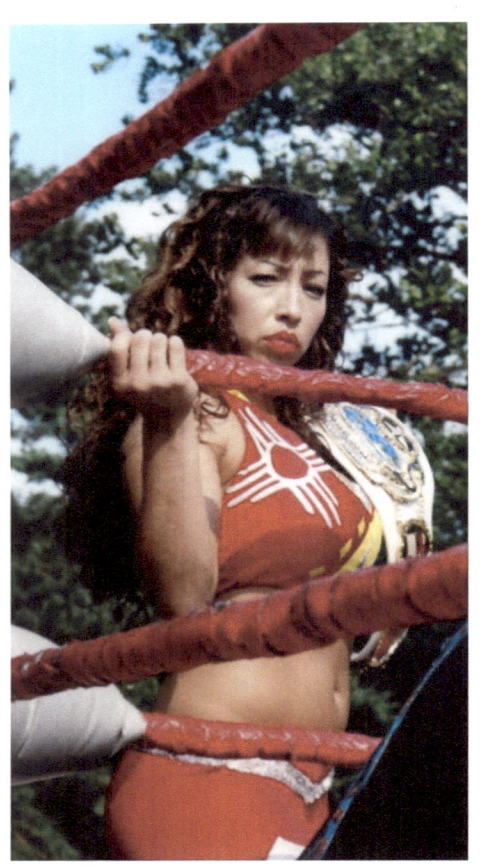
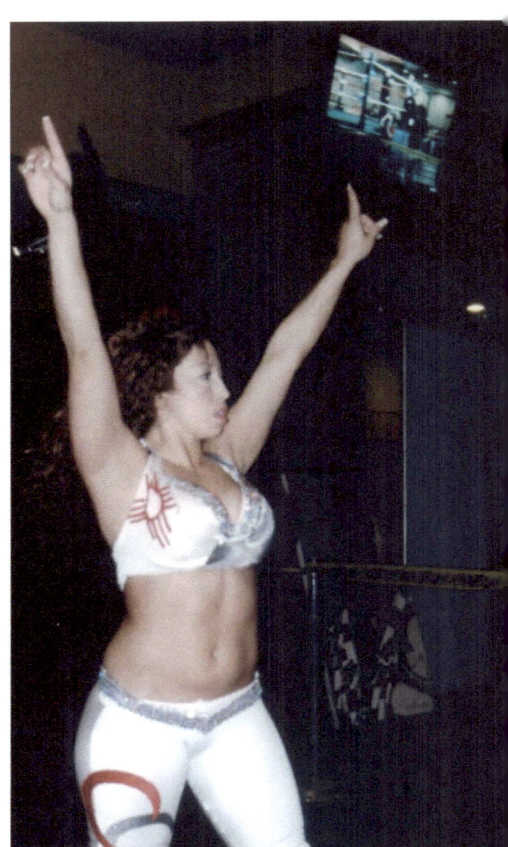

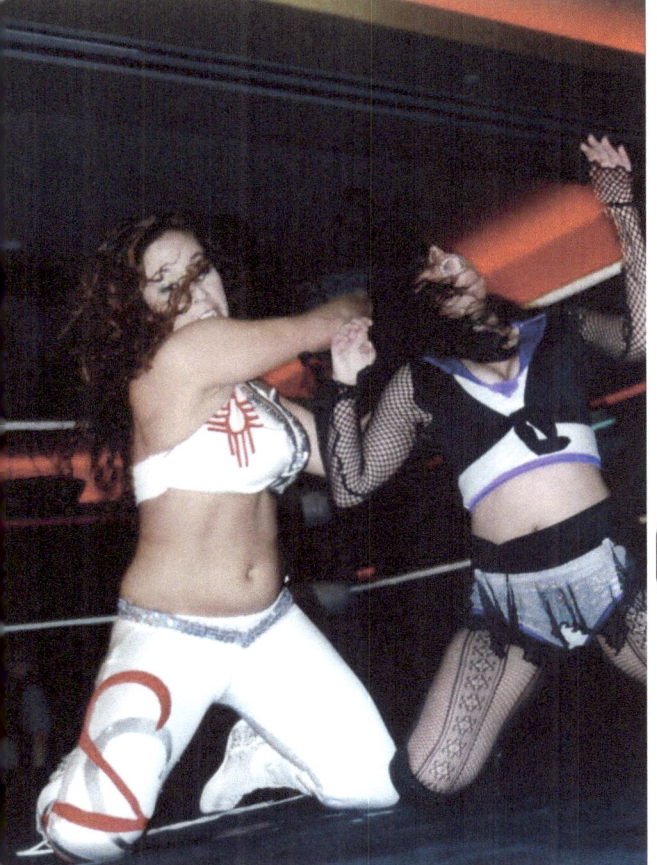

NIYA VS AIDA MARIE

(WXW C4)

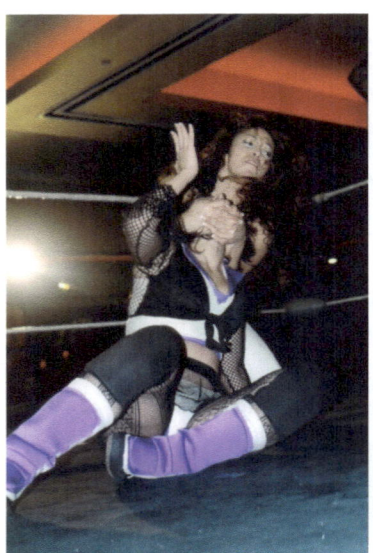
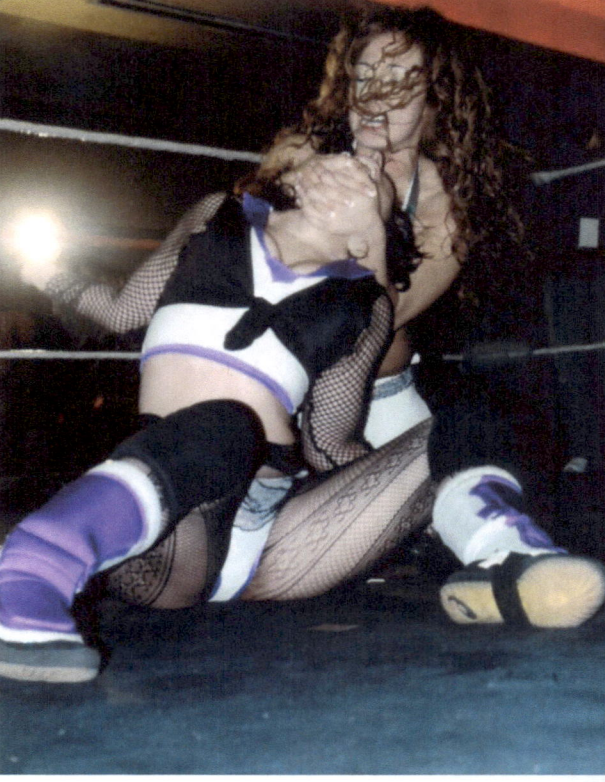
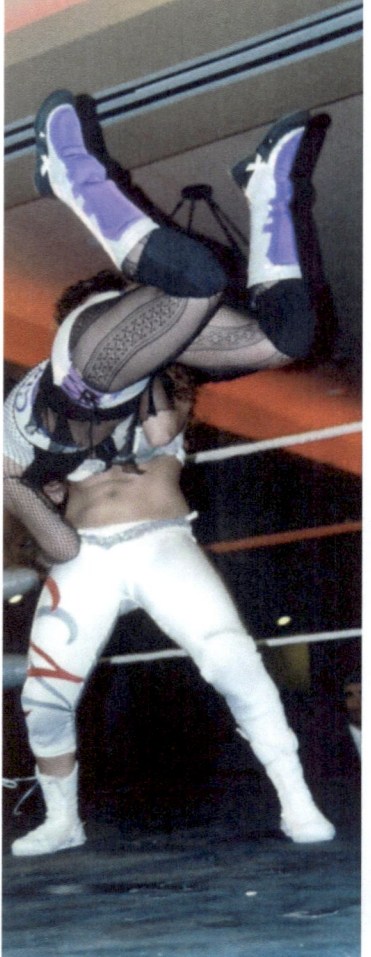
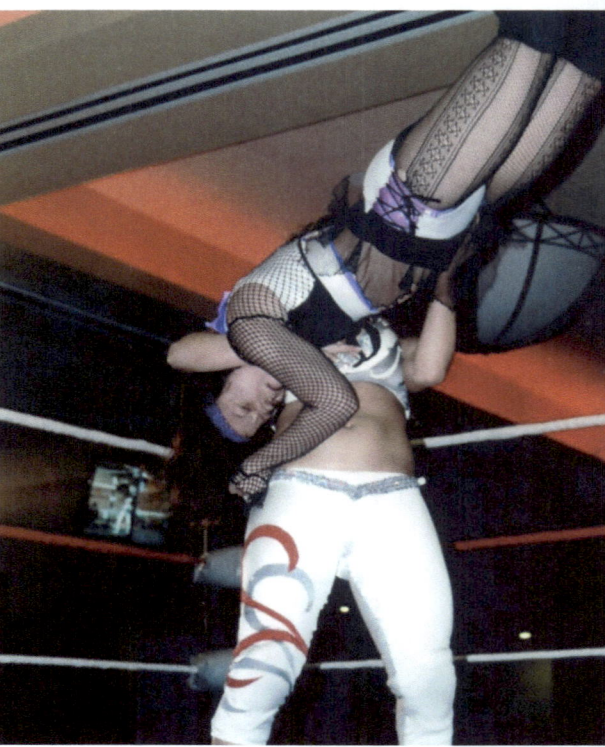

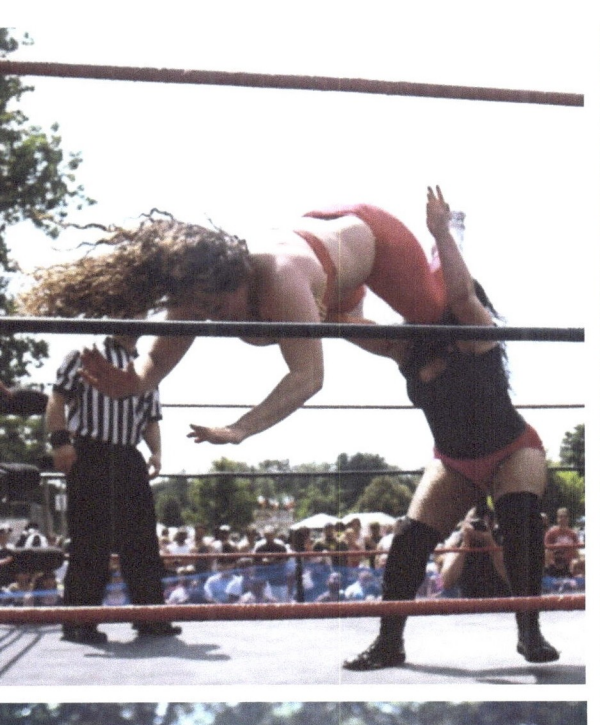
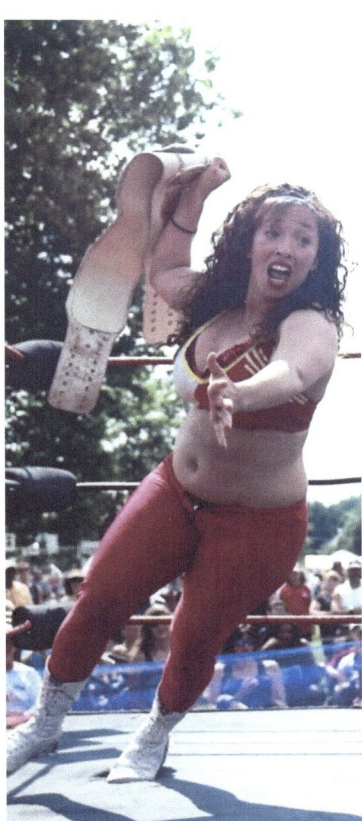
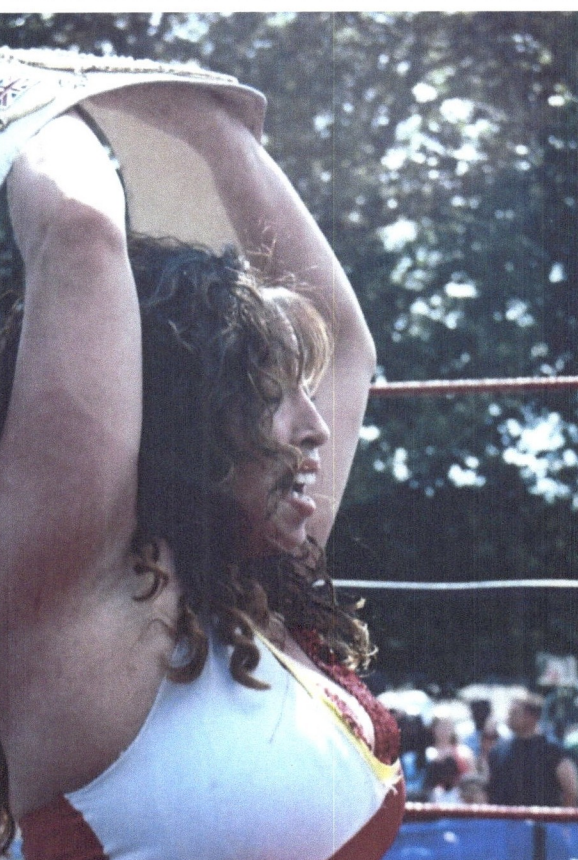
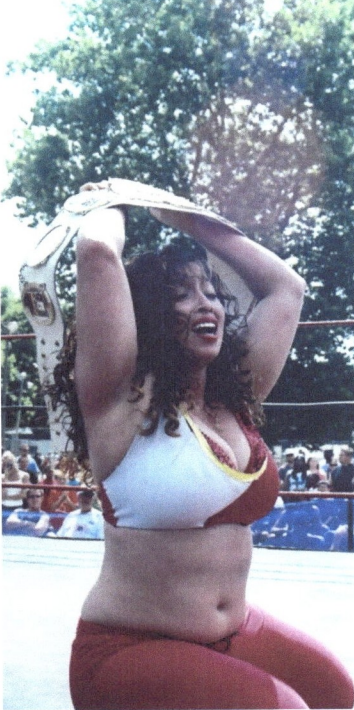

PHOTOSHOOT
PHOTOGRAPHER: ERIC SHAFFER

RingShotz #2
Niya

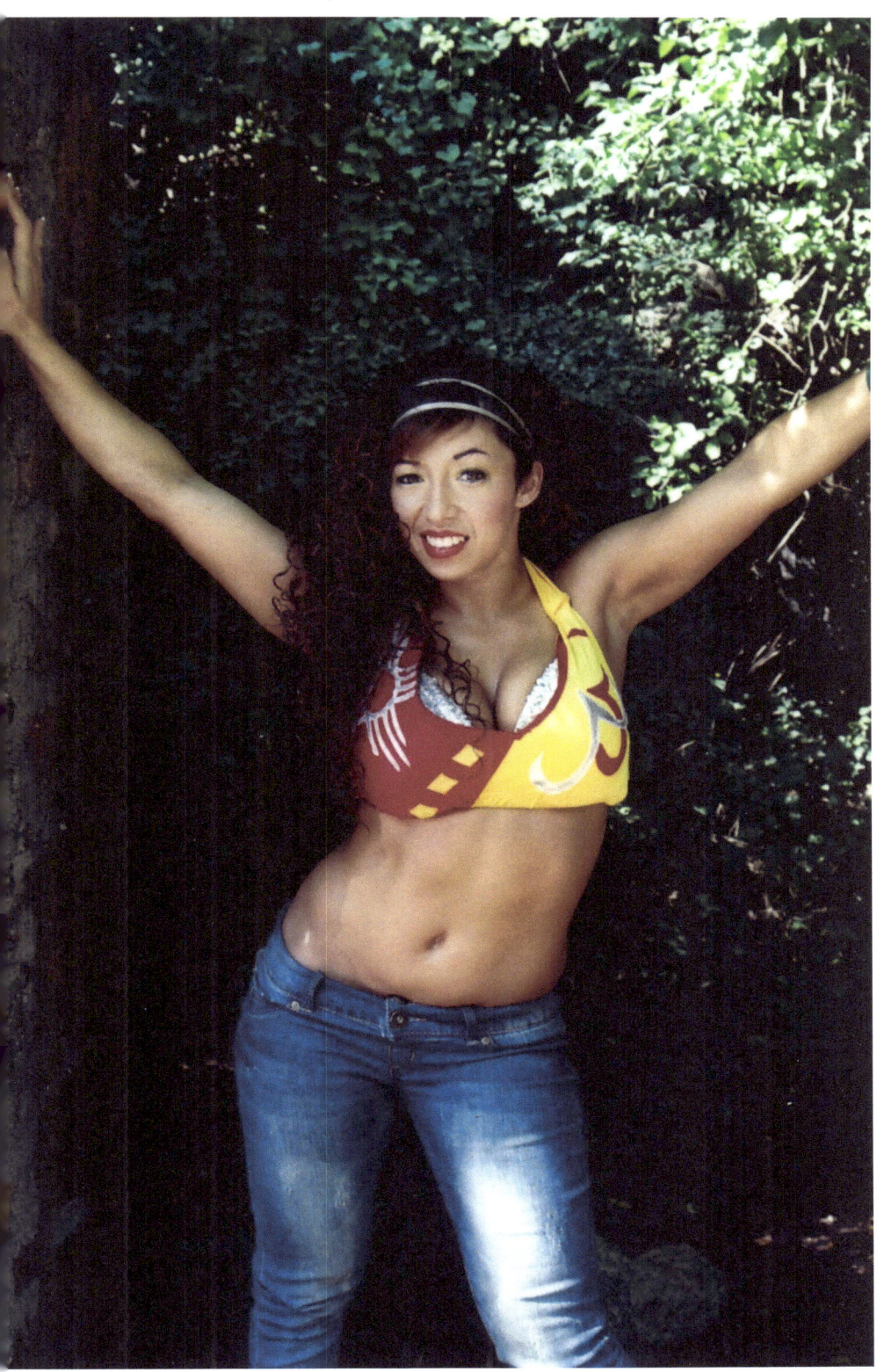

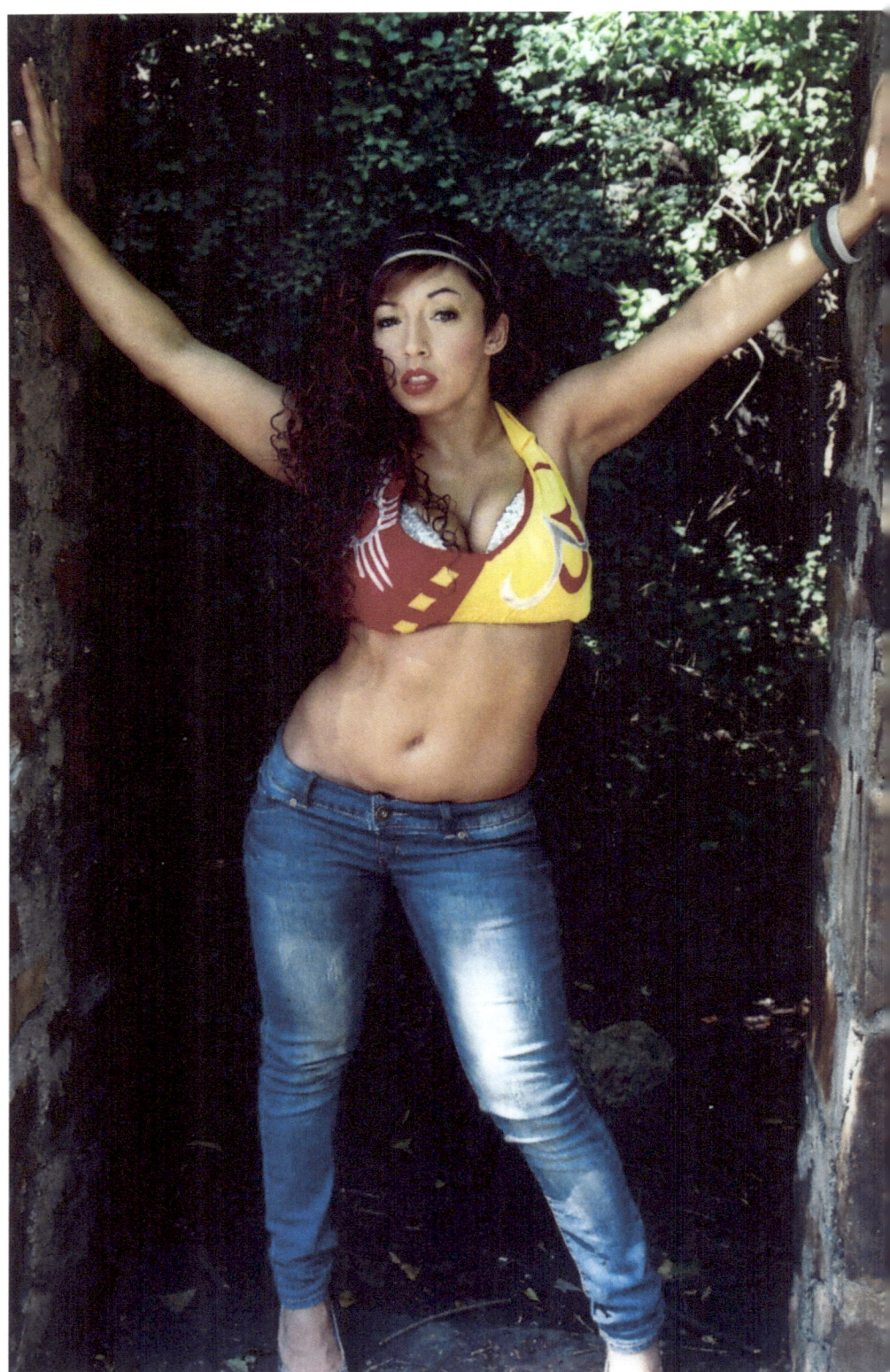

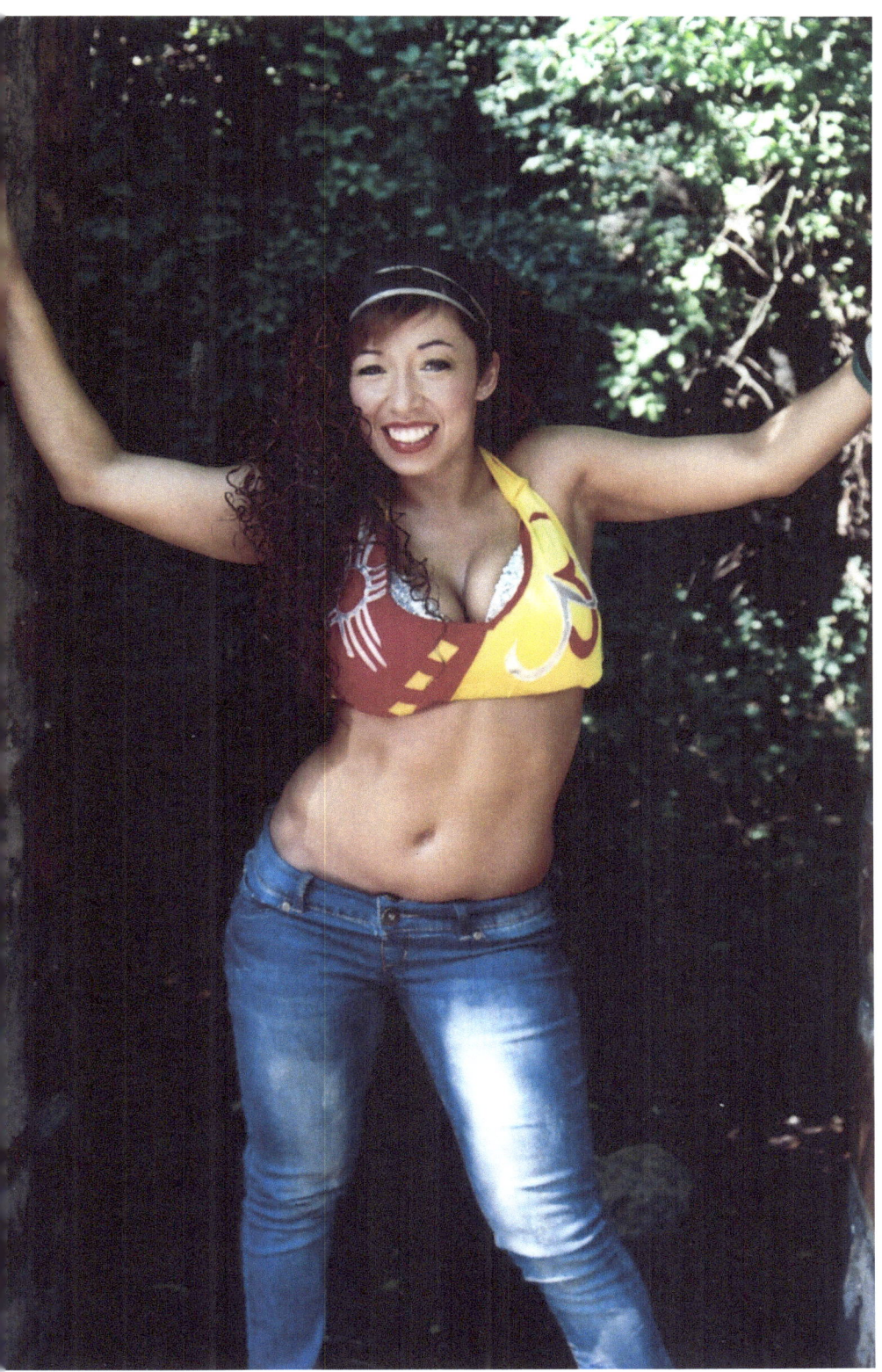

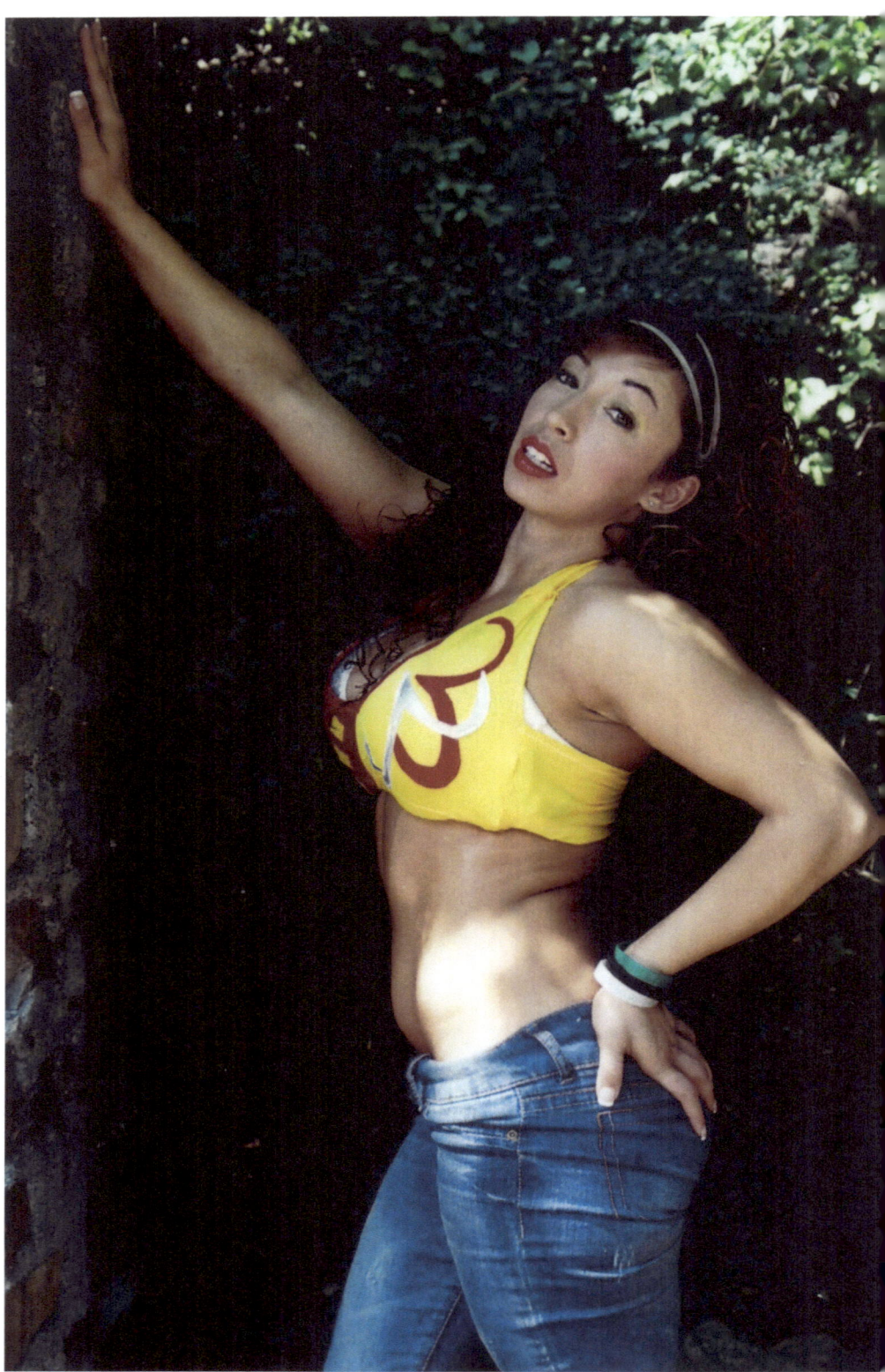

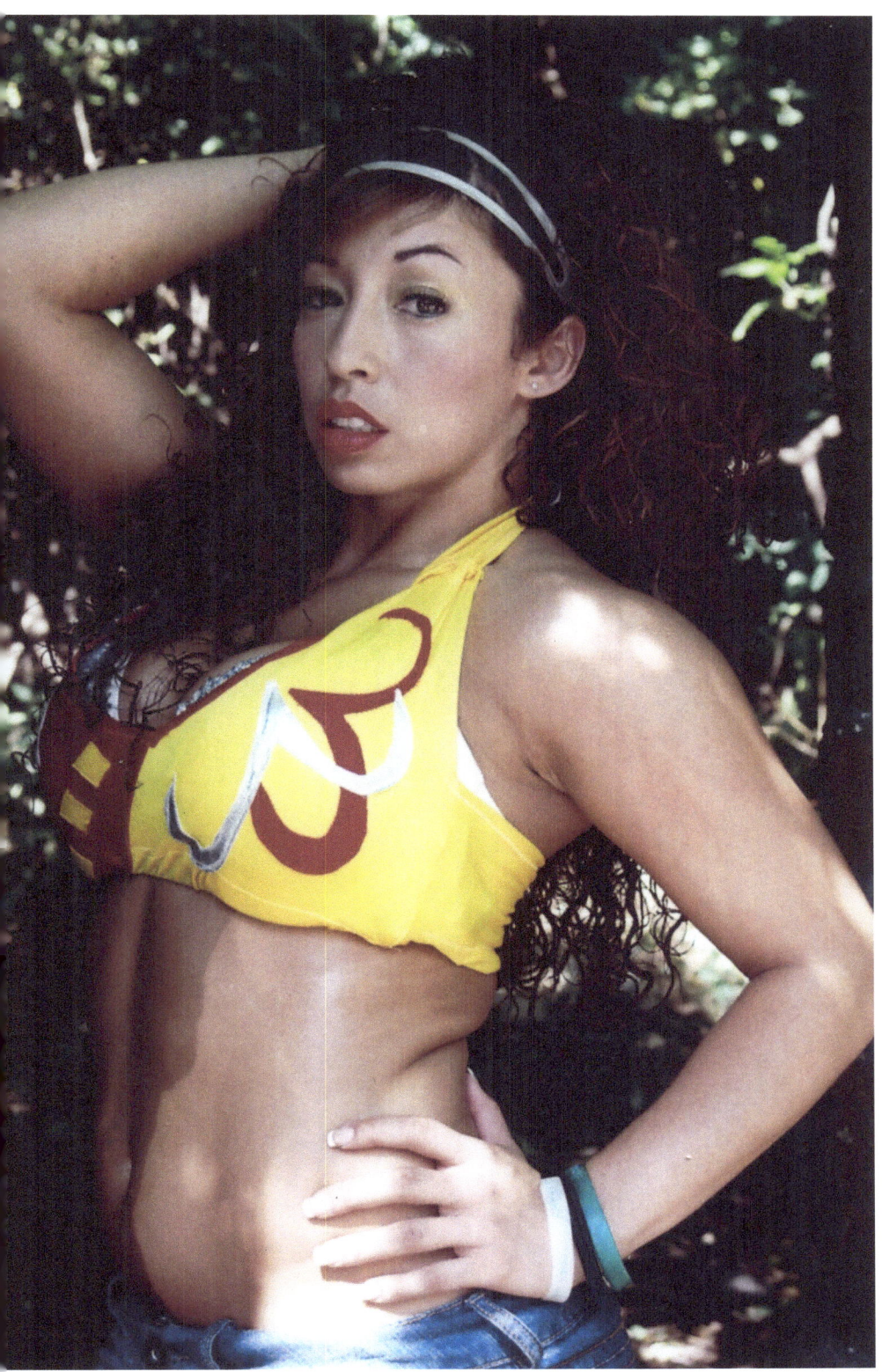

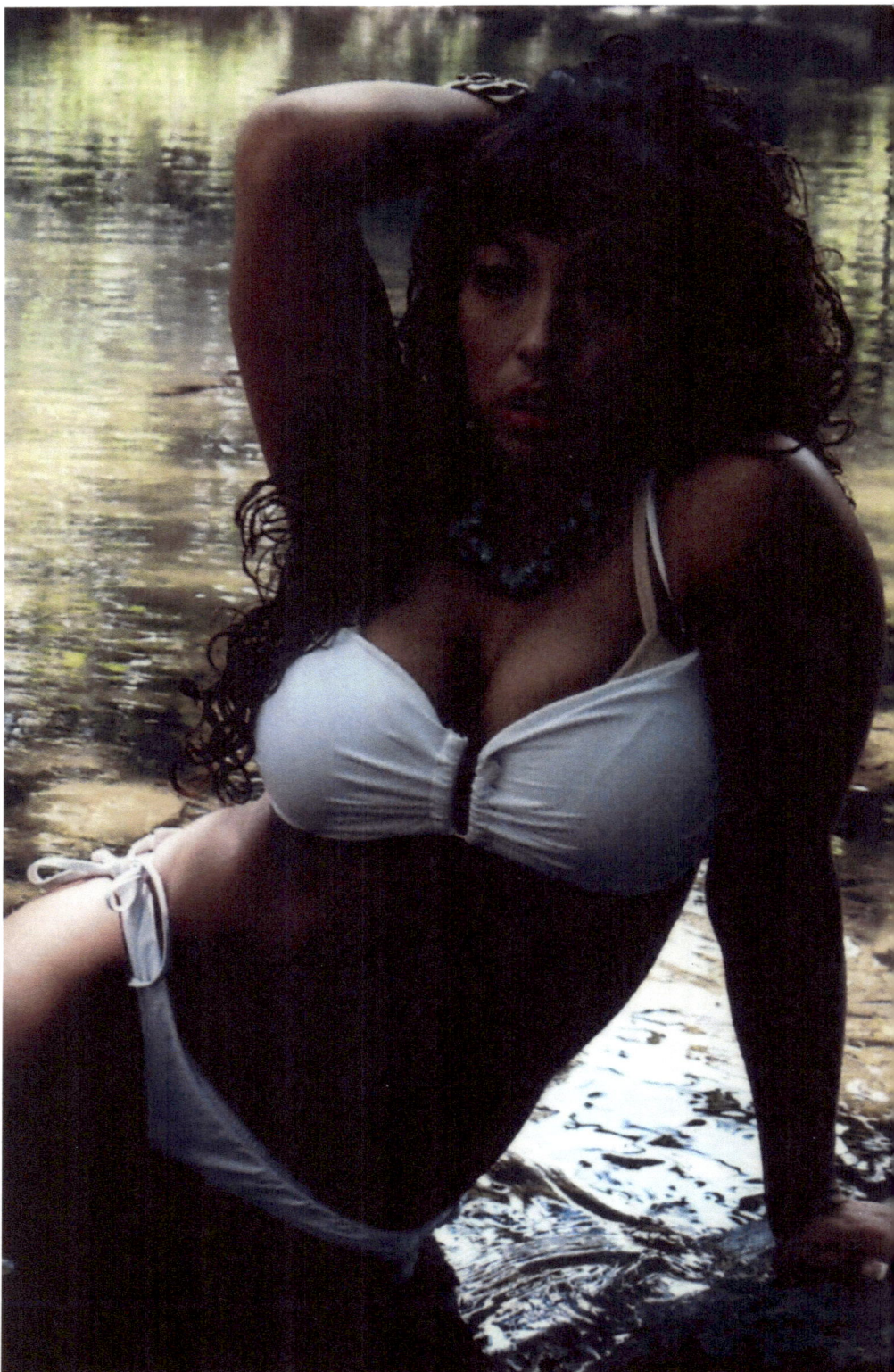

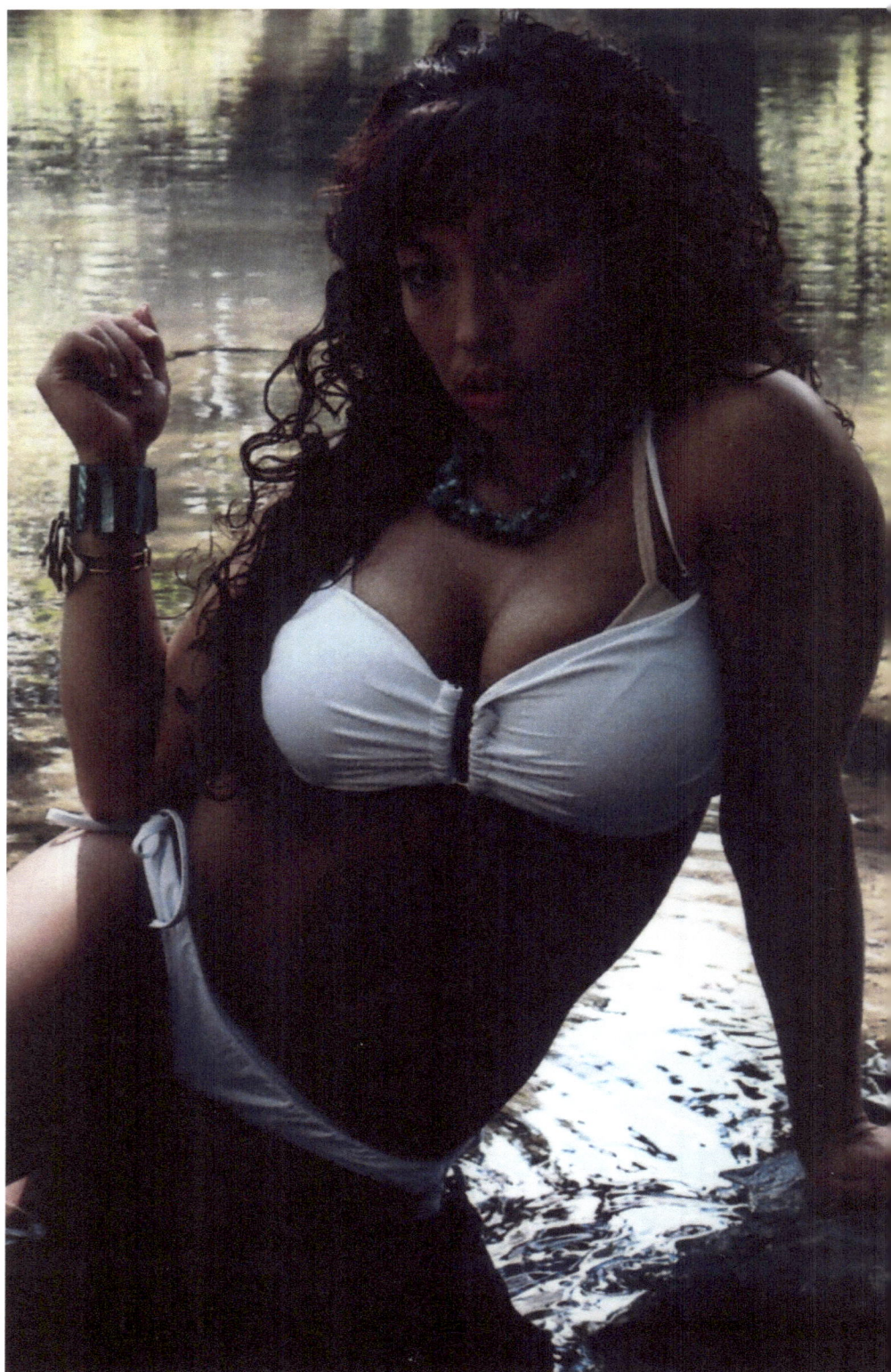

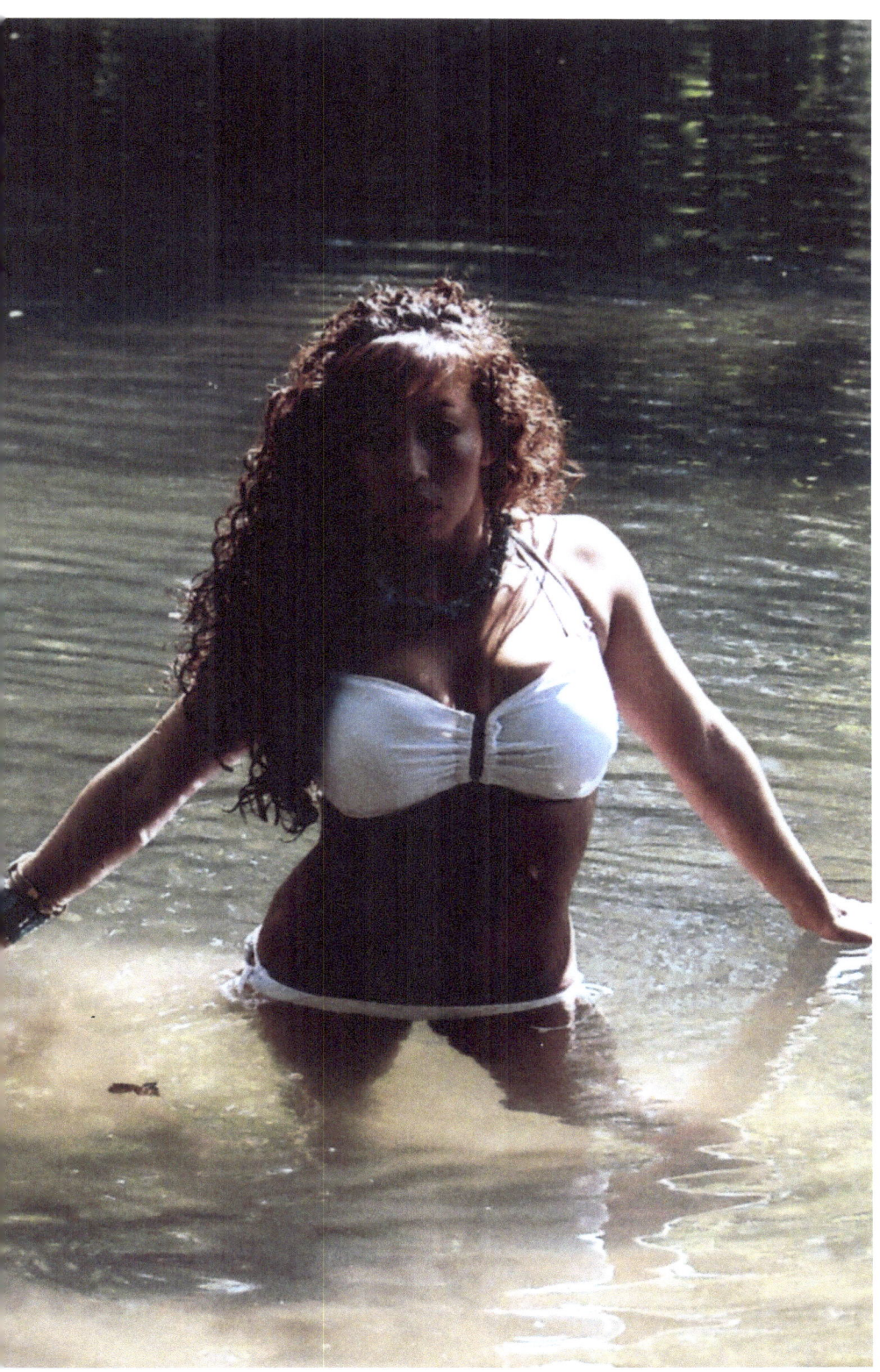

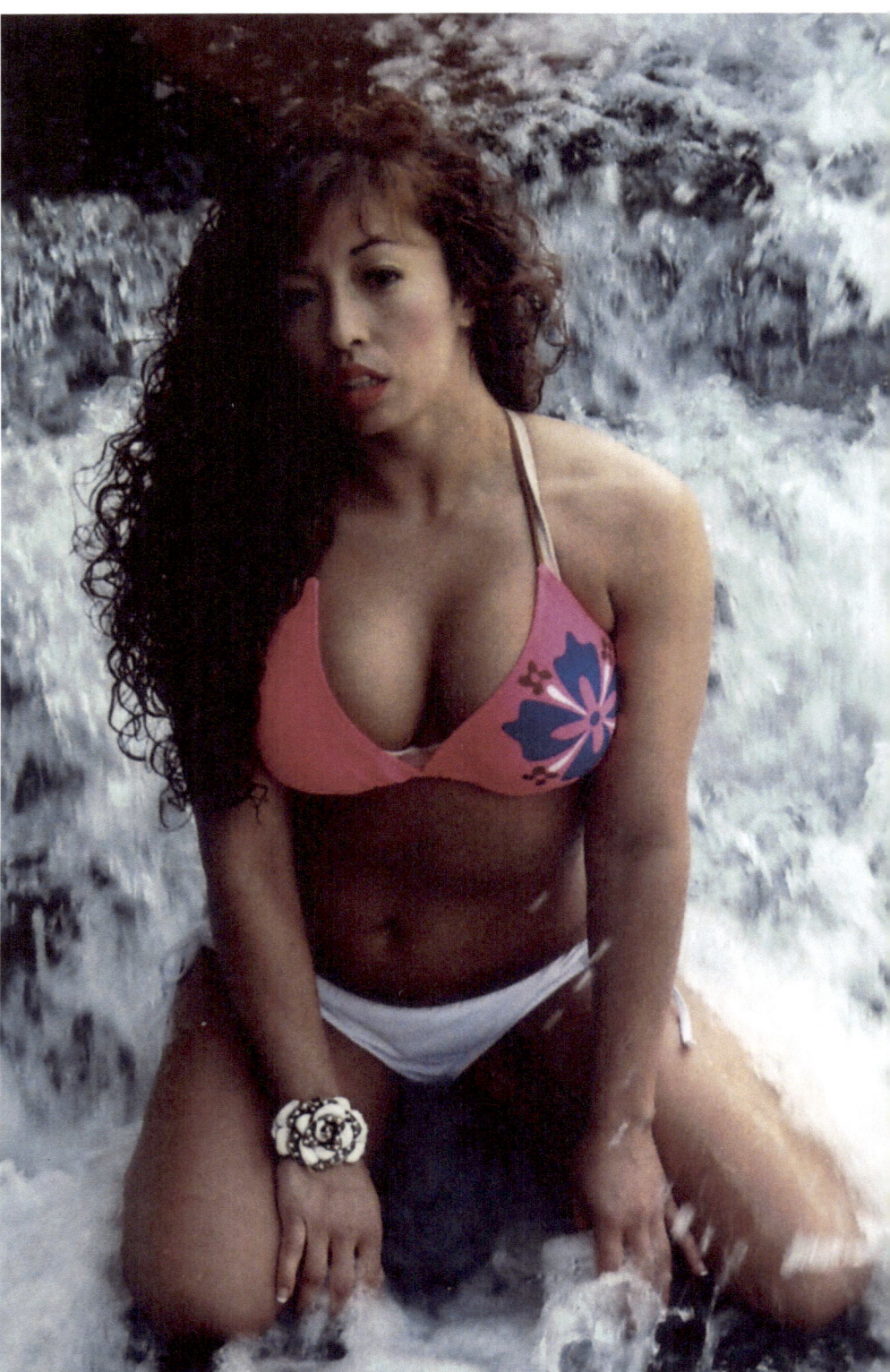

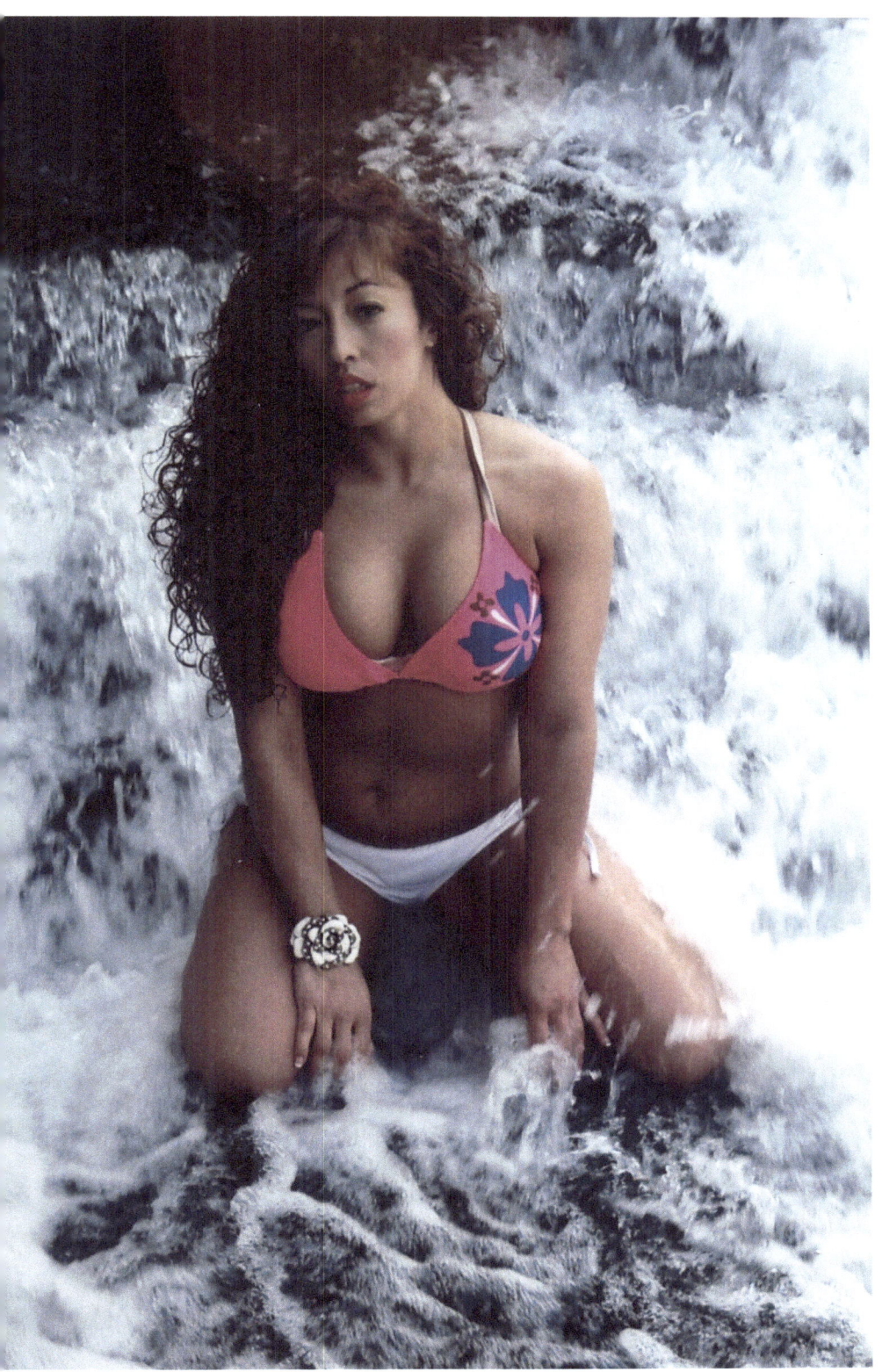

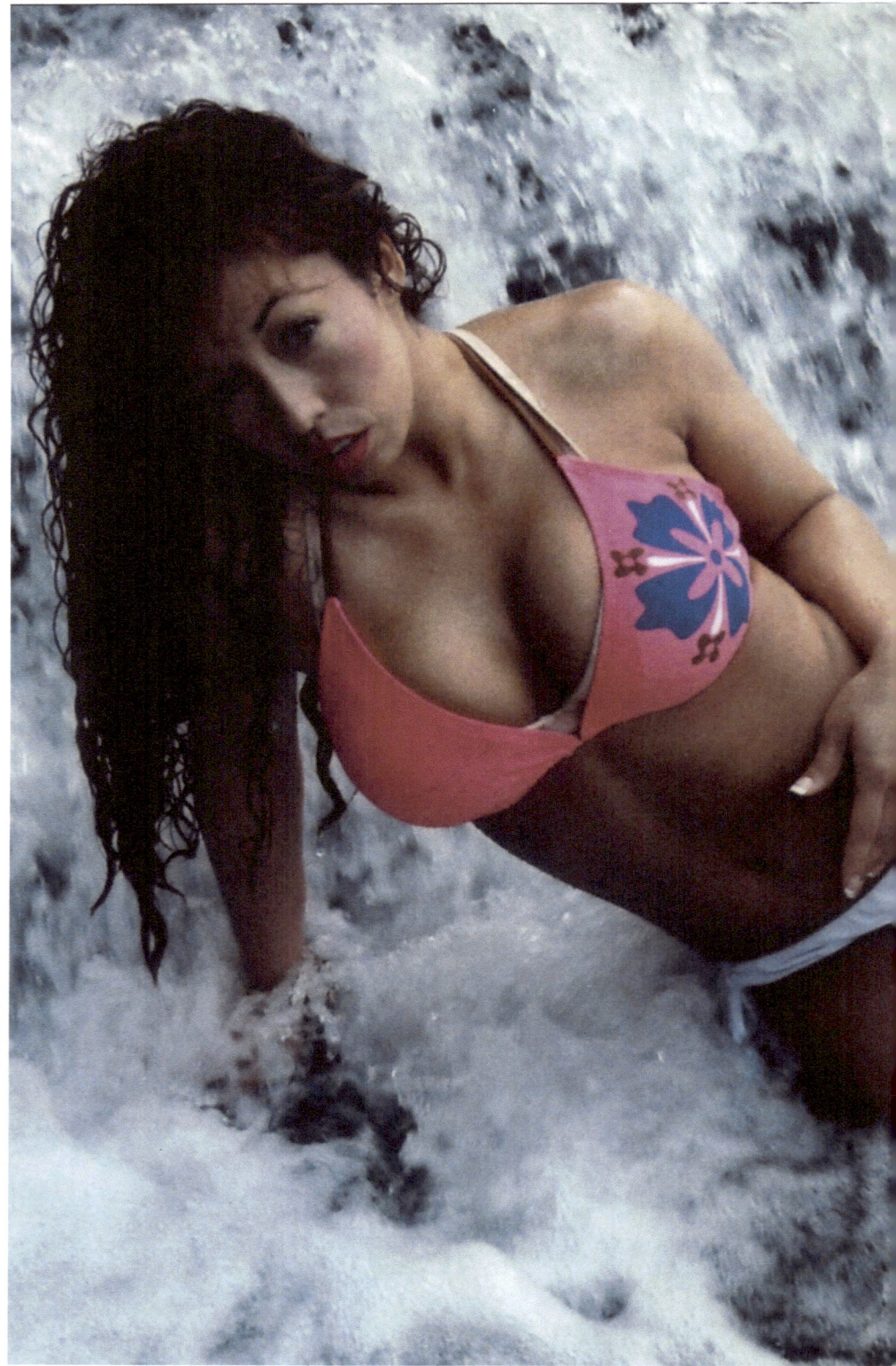

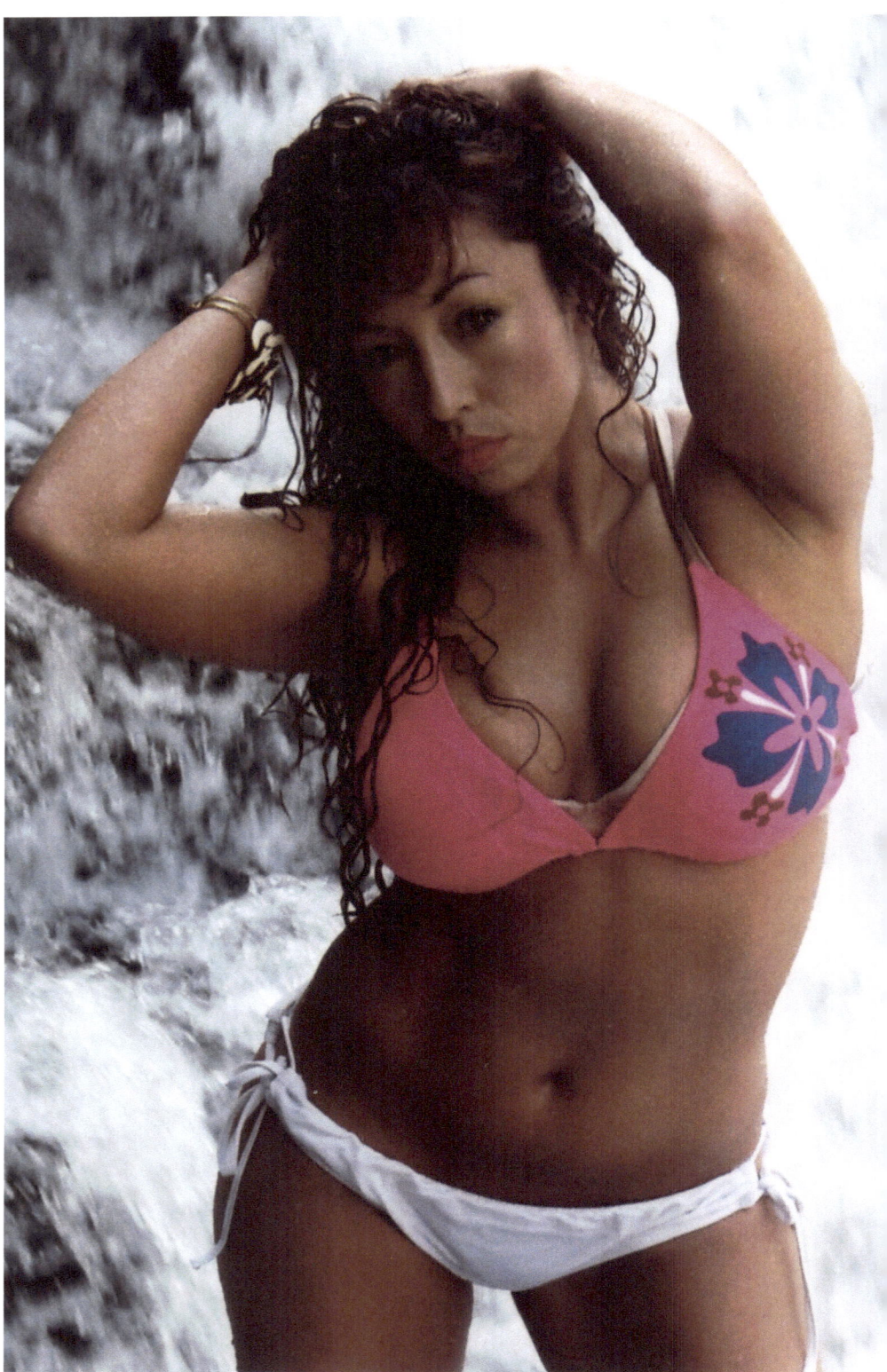

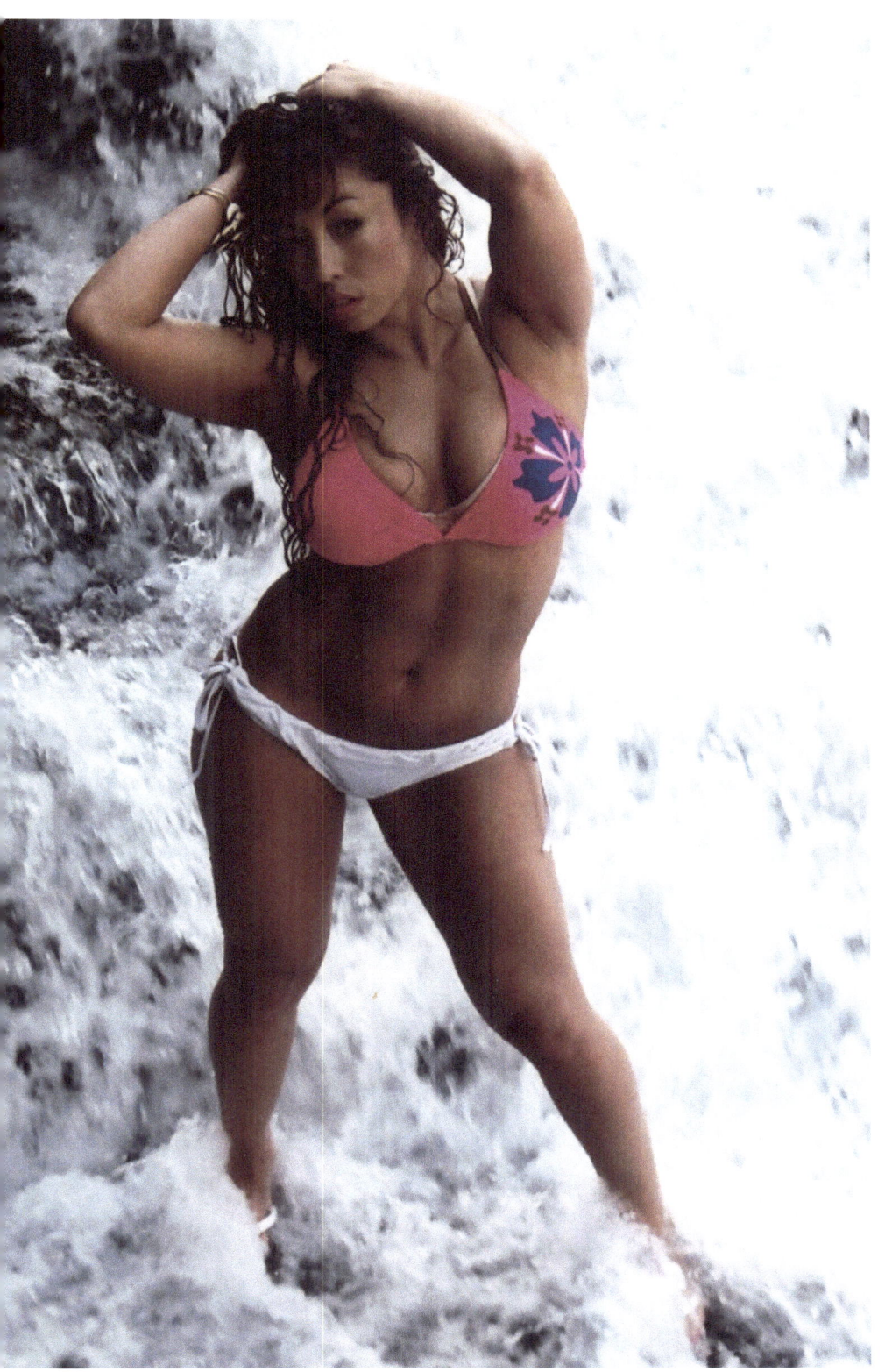

www.ingramcontent.com/pod-product-compliance
Lightning Source LLC
Chambersburg PA
CBHW041145180526
45159CB00002BB/736